▲ *Stiftskirche von Süden, nach Leukfeld, 1709*

Bereits 877 erteilte der ostfränkische Karolingerkönig *Ludwig d. J.* das Immunitätsprivileg. Damit verlieh er dem Stift die **Reichsunmittelbarkeit** und unterstellte es direkt dem königlichen Schutz. Das Familienstift war Ort der Gottesverehrung und Fürbitte für die Stifterfamilie, Ausbildungs- und Wirkungsstätte ihrer Töchter sowie Grablege der Familienangehörigen und nicht zuletzt ein deutlicher Ausdruck der Machtstellung der Liudolfinger. Sie sorgten durch eine reiche Güterausstattung für die Grundlage des prosperierenden Konvents.

Die Zeit der Ottonen

Mit dem politischen Aufstieg der Stifterfamilie, die 962 mit *Otto I.* die Kaiserwürde erlangte, und durch die engen familiären Verbindungen zum Kaiserhaus entwickelte sich Gandersheim im 10. Jahrhundert zu einem der bedeutendsten Reichsstifte, dessen hoch stehende Kultur einen wichtigen Beitrag zur Herausbildung der »ottonischen Kunst« leistete. Mit der Staatskirchenpolitik Kaiser Ottos I., Liudolfs Urenkel, sollten die mit Schenkungen und Privilegien bedachten Reichsabteien stärker an die Reichsgewalt gebunden werden. Urkunden aus

dieser Zeit betonen die Unabhängigkeit von der bischöflichen Einflussnahme und das direkte Verfügungsrecht des Papstes.

In der sächsischen Kaiserzeit stand das Stift in einer nie wieder erreichten politischen, wirtschaftlichen und kulturellen Blüte und galt als hohe Schule weiblicher Bildung. In Gandersheim lebte und wirkte *Roswitha (Hrotsvit) von Gandersheim* (um 935 – nach 973?). Sie ist mit ihren acht Legenden, sechs Dramen und zwei historischen Epen als die bedeutendste Dichterin ihrer Zeit bekannt. Als Kanonisse unterstand sie den geistlichen Regeln, die feste Gebetszeiten, Keuschheit und Gehorsam vorschrieben. Sie brauchte jedoch kein Armutsgelübde abzulegen und konnte ein relativ eigenständiges Leben führen. Roswitha waren Werke der antiken Denker bekannt; Schriften von Terenz, Boethius und Vergil gehörten neben den christlichen Arbeiten zur ottonischen Stiftsbibliothek. Antikes und christliches Gedankengut beeinflusste ihr Schaffen, das von dem hohen geistigen Niveau der Stiftsschule und von der Spiritualität eines dem ottonischen Hofe nahe stehenden Stifts zeugt.

Durch die Hochzeit *Ottos II.* 972 mit der byzantinischen Prinzessin *Theophanu*, einer Nichte des byzantinischen Kaisers *Johannes I. Tzimiskis*, kam es zur Annäherung des weströmischen an das oströmische Reich und zu einem fruchtbaren kulturellen Austausch. Aufgrund der engen Verbindung der Kaiserfamilie mit Gandersheim wurde die Heirat für das Stift zu einem der folgenreichsten Ereignisse im ausgehenden 10. Jahrhundert.

Das Stift musste sich aber stets gegen die von Hildesheimer Bischöfen geltend gemachten Ansprüchen wehren. So kam es unter Prinzessin *Sophia I.*, Tochter Kaiser Ottos II. und der Kaiserin Theophanu, seit 979 im Stift erzogen und von 1001–1039 Äbtissin von Gandersheim, in den Jahren 987–1030 zu dem im ganzen Reich beachteten »**Gandersheimer Streit**«. In der Auseinandersetzung versuchte das Stift vergeblich, sich dem bischöflichen Hildesheimer Einfluss zu entziehen und der Erzdiözese Mainz anzugliedern.

Theophanu, die nach dem frühen Tod Ottos II. 983 die königlichen Amtsgeschäfte für ihren minderjährigen Sohn Otto III. weiterführte, stellte 990 dem Stift das Markt-, Münz- und Zollrecht aus. Dies war die

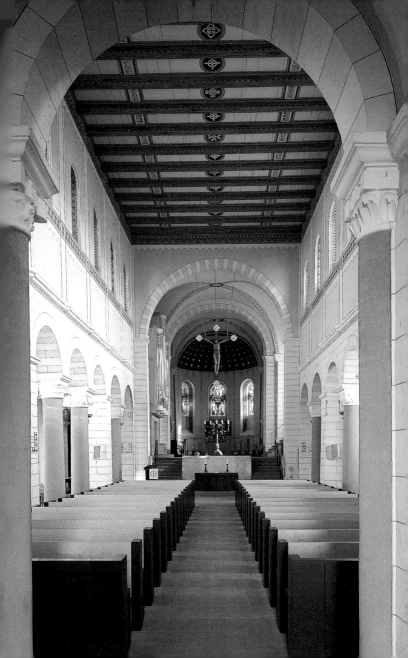

Grundlage für das Entstehen einer städtischen Ansiedlung und das Zusammenwachsen mit der bereits seit dem 8. Jahrhundert bestehenden Kaufmannswik um die St. Georgskirche am heutigen Gandewehr.

Die Salierzeit

Nach dem Aussterben des liudolfingisch-sächsischen Kaiserhauses gelangten mit *Konrad II.* 1024 die Salier auf den deutschen Thron. Der Einfluss des Königshauses auf das Stift zeigte sich in der fortwährenden Besetzung des Äbtissinnenstuhls mit Familienmitgliedern und wurde auch nach dem Tod der letzten Liudolfinger Äbtissin *Adelheid I.* (1039 – 1043) von den Saliern fortgesetzt, als die erst sieben Jahre alte *Beatrix*, Tochter Kaiser *Heinrichs III.*, zur Äbtissin von Gandersheim und Quedlinburg erhoben wurde. Als letzte Äbtissin aus kaiserlichem Hause starb *Agnes I.* im Jahr 1127.

Mit Mühe nur konnten die Eckpfeiler des Reichskirchengut-Komplexes Harz, Gandersheim und Quedlinburg, dem Einfluss der Salier erhalten bleiben. 1122 beendete das Wormser Konkordat de facto den Investiturstreit im Sinne einer klaren Kompetenztrennung zwischen geistlicher und weltlicher Gewalt. Das bedeutete auch, dass die Äbtissinnen nun durch das Stiftskapitel frei gewählt wurden.

Stauferzeit und spätes Mittelalter

Äbtissin *Mechthild I. von Wohldenberg* (reg. 1196 – 1223) bemühte sich um die Herauslösung des Stifts aus dem Hildesheimer Diözesanverband und erreichte, dass Gandersheim 1206 unmittelbar der päpstlichen Kurie unterstellt wurde. Dies geschah vor dem politischen Hintergrund, dass die Reichsgewalt durch den Thronstreit zwischen den Staufern und Welfen zu Beginn des 13. Jahrhunderts geschwächt war. Die **Reichsstandschaft**, die Vertretung der Äbtissin als Reichsfürstin auf den Reichstagen, konnte das Stift trotz mancher Anfechtungen bis zur Auflösung des alten Reiches 1803 behaupten.

Mit Verlagerung der Reichsgewalt nach Süddeutschland wurde dem Stift ein **Vogt** zugeordnet: Im Auftrag des Kaisers übernahm der Vogt den Schutz über das Stift und seine Außenbesitzungen, ferner sprach er Recht über die Grundhörigen des Stifts. Nach 1275 hatten die Wel-

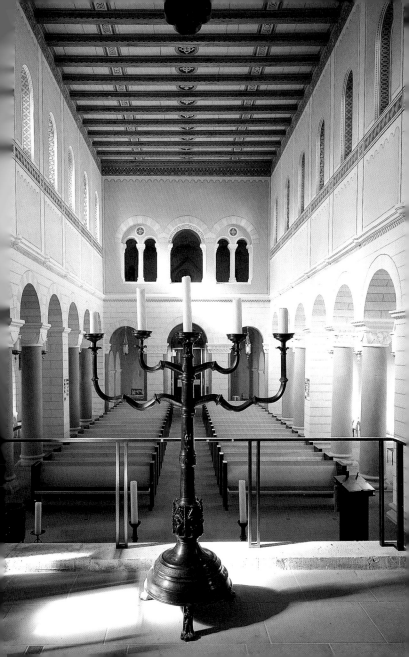

fen das Vogteiamt inne und versuchten damit und durch die häufige Besetzung des Äbtissinnenstuhls mit Töchtern ihres Hauses ihren Einfluss auf das Stift zu sichern. Noch vor Ende des 13. Jahrhunderts legten sie eine Wasserburg in unmittelbarer Nähe des Stifts an, den späteren Welfensitz.

Die als »wicbelde« vor dem Stift entstehende Stadt nutzte die Konkurrenz zwischen Stift und Welfen und kaufte sich 1329 von der Stadtherrschaft der Äbtissin frei. In geistlicher Hinsicht jedoch blieb die Pfarrkirche der Stadt St. Georg mit ihrer Filialkirche St. Moritz vom Stift abhängig. Lockerung der Regeln, der Verzicht auf die »vita communis« (gemeinsames Leben) der Kanonissen, Streit bei Äbtissinnenwahlen und wirtschaftlicher Niedergang prägten die Zeit des späten Mittelalters. Starke innere Gegensätze führten 1452 zur Doppelwahl für das Äbtissinnenamt und zum sog. Papenkrieg (1453–1468).

Von der Reformation bis zur Auflösung des Stifts

Die Einführung der **Reformation** im Reichsstift Gandersheim war ein zäher Kampf. 1542/43 scheiterte ein erster Versuch des Schmalkaldischen Bundes, diese zu erzwingen und brachte die Vernichtung wertvoller mittelalterlicher Kunstschätze in einem Bildersturm mit sich. Erst Herzog *Julius* von Braunschweig setzte nach seinem Regierungsantritt im Herzogtum Braunschweig-Wolfenbüttel ab 1568 die Reformation durch. In Gandersheim wurde 1569 der aus Lemgo stammende evangelische Pfarrer *Hermann Hamelmann* Generalsuperintendent und Stiftsprediger, doch leistete das Stift noch weitere zwanzig Jahre Widerstand, da es um den Verlust seiner Privilegien bangen musste. Die Eigenklöster St. Marien, Clus und Brunshausen gingen indes an den Herzog verloren. 1589 konnte eine Einigung erreicht werden: Das Stift wurde evangelisch, behielt aber seine Reichsunmittelbarkeit. Bereits 1573 hatte Herzog Julius von Braunschweig das »Paedagogium illustre« als Vorstufe einer von ihm geplanten Universität in Gandersheim – im ehemaligen Barfüßerklosters – gegründet. Das Reichsstift wehrte sich dagegen, und die »Universität« wurde nach Helmstedt verlegt.

Weitere Versuche, das Stift auf den Stand der Landsässigkeit zu degradieren, fanden erst mit der Äbtissin *Henriette Christine*, einer Tochter

des Herzogs *Anton Ulrich* von Braunschweig, ein Ende. Die Reichsbeziehungen des Herzogs wurden durch die Reichsstandschaft seiner Tochter gefördert, und seine Enkelin *Elisabeth Christine* wurde mit dem späteren Kaiser *Karl VI.* vermählt. 1695 erhielt das Stift die entzogenen Klöster Clus und Brunshausen zurück. Der Kanonissenstand wurde aufgewertet und von den Stiftsanwärterinnen mindestens eine reichsgräfliche Abkunft zur Aufnahme in das Stift verlangt. In dieser Zeit wurden erste historische Forschungen zur großen Vergangenheit des Stifts aufgenommen.

Unter *Elisabeth Ernestine Antonie von Sachsen-Meiningen*, Enkeltochter Anton Ulrichs, die von 1713–1766 das Amt der Äbtissin innehatte, erlebte das Stift eine **neue Blütezeit**. Sie entwickelte eine prachtvolle Hofhaltung, die durchaus der einer kleinen fürstlichen Residenz entsprach. Unter Leitung des Oberhofmeisters *Johann Anton Kroll von Freyen* erfolgte der Neubau des Haupttraktes der Abtei mit dem Kaisersaal. Seit 1718 wurden eine neue Stiftsbibliothek und die Gemäldegalerie aufgebaut sowie die Sammlung von Kunstschätzen gepflegt. Das Kloster Brunshausen wurde mit seinem fürstlichen Haus zur Sommerresidenz ausgebaut. In seinem Obergeschoss befand sich ein Kunst- und Naturalienkabinett von dessen Ausstattung Wandmalereien erhalten sind.

Die napoleonische Zeit brachte das **Ende des Stifts**. Nach dem Tod der letzten Äbtissin *Auguste Dorothea* 1810 wurde es aufgelöst. Der Stiftsbesitz wurde verstaatlicht und 1815 mit dem herzoglich-braunschweigischen Kammergut vereinigt. Erst 1955 gelangte die Stiftskirche aufgrund des Loccumer Vertrages in die Verfügung der evangelisch-lutherischen Landeskirche Braunschweig.

Baugeschichte

Die Stiftskirche bezeugt eine weit über 1150-jährige Geschichte. Die Gesamtheit der einstigen Stiftsanlage war ein differenziertes Gebilde mit Kirche, Kreuzgang, Klausur, Abtei und Stiftskurien sowie Wirtschaftsgebäuden. Über die Jahrhunderte wurden, den politischen und wirtschaftlichen Verhältnissen folgend, immer wieder bauliche Verän-

derungen vorgenommen, die die Stiftskirche heute als erlebbares, »lebendiges« Bauwerk formten. In den ersten drei Jahrhunderten nach der Stiftsgründung wurde der Bau mindestens dreimal durch Brände schwer beschädigt und wieder aufgebaut. Dabei wurde Altes übernommen und Neues hinzugefügt.

1. Der **liudolfingische Bau**, eine Basilika mit östlichem Querhaus, wurde 856 begonnen und 881 durch den Hildesheimer Bischof Wigbert (reg. 880–903) geweiht. Der später wenig veränderte heutige Grundriss geht auf diese Anlage zurück. Die Weihe einer »Turris occidentalis«, eines Westturmes, wird 926 durch Bischof *Sehard von Hildesheim* bezeugt. Die Stiftskirche diente als Memorialbau für den Stifter Liudolf und seine Familie. Seine Gebeine sind beim Einzug der Kanonissen in den neugeweihten Bau übertragen worden und wurden im südlichen Querhaus, der Stephanuskapelle, verehrt. Im nördlichen Querhaus befand sich mit einem direkten Zugang zum Kreuzgang die Kanonissenempore.

2. 973 brannte die Stiftskirche erstmals ab. Der **ottonische Bau**, spätestens um 1000 fertig gestellt, wurde erst 1007 im Beisein Kaiser Heinrichs II. geweiht; der Streit zwischen den Bischöfen von Hildesheim und Mainz zögerte die Weihe hinaus. Sehr wahrscheinlich waren wesentliche Teile des Langhauses und des Ostteils früher vollendet, denn 995 wurde Bayernherzog *Heinrich II.*, der Zänker, Bruder der Äbtissin *Gerberga II.*, in der Kirche vor dem Kreuzaltar beigesetzt. Dieser Bau brannte 1081 ab.

3. Der **salische Bau**, 1087 geweiht, erhielt die dreischiffige Prozessionskrypta. Ein dritter Brand ist während der Amtsperiode der Äbtissin *Adelheid von Sommerschenburg* (1152–1184) überliefert.

4. Der spätromanische **staufische Bau**, 1168 geweiht, wurde bis heute nur unwesentlich verändert. Chorquadrat, Vierung und die Seitenflügel erhielten Gratgewölbe, ebenso die Seitenschiffe sowie die Marienkapelle und die Stephanuskapelle. Aus dieser Zeit stammt die heutige Form des zweigeschossigen Westriegels mit den achteckigen Trep-

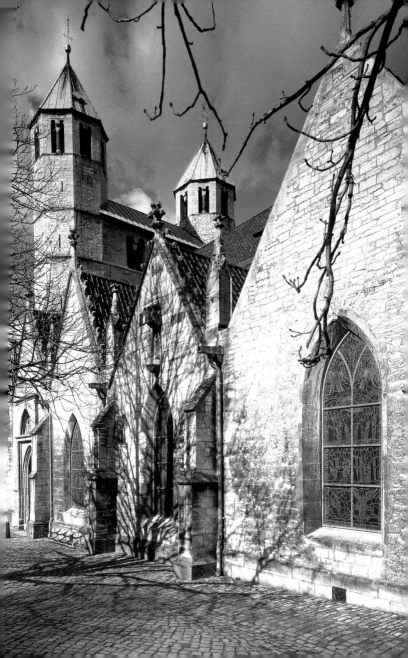

pentürmen und im Inneren mit Empore und zwei Nebenräumen – Kapitelsaal und sog. Vision – im Obergeschoss.

5. Die **gotischen Seitenkapellen** mit Kreuzrippengewölbe wurden ab Anfang des 14. Jahrhunderts angebaut; zuerst an der Südseite die **Johanneskapelle**, 1340 die **Bartholomäuskapelle** und die vor 1345 gestiftete, zweijochige **Peter- und Paulkapelle**, dann im Norden 1432 die **Andreaskapelle** und 1452 die **Antoniuskapelle**.

6. Während der **barocken Umgestaltung** 1703/04 wurden der romanische Lettner und der Kreuzaltar für eine breite barocke Treppe abgerissen, die Apsis erneuert und die Fenster des Chores vergrößert.

7. Im **19. und frühen 20. Jahrhundert** wurden durchgreifende bauliche Änderungen vorgenommen: Während einer Bausanierung von 1838–1840 wurden die Paradiesvorhalle an der Westseite, der doppelstöckige Kreuzgang und die Konventsgebäude abgebrochen. 1848/50 wurde der Bau im Sinne einer romanisierenden Renovierung verändert. Dabei war man bestrebt, den vermeintlich mittelalterlichen Zustand der Architektur möglichst rein wieder herzustellen. Die Scheidemauern zwischen den gotischen Kapellen an der Südseite wurden herausgenommen, Barockkanzel und Priechen entfernt. Mit der Teilung der Stephanuskapelle südlich vom Chor 1882 wurde der Sakristeiraum gewonnen. 1909 wurde über dem westlichen Teil dieser Kapelle eine Empore eingebaut und 1912 errichtete man einen Lettner. Ende des 19. Jahrhunderts malte der Braunschweiger Hofmaler **Adolf Quensen** den Kirchenraum im neoromanischen Stil aus.

8. Die umfangreiche **Renovierung von 1992–1997** umfasste neben der nachhaltigen Sicherung der Bausubstanz auch die Ausgestaltung des Innenraumes sowie den Beginn der Restaurierung von Kirchenschätzen. Die Wand- und Deckengestaltung wurde der Raumfassung vom Ende des 19. Jahrhunderts nachempfunden. Zum Renovierungskonzept gehörte auch der **Orgelneubau** durch die Firma *Manufacture d'orgues Mühleisen*, Straßburg, im nördlichen Abschnitt des Hohen

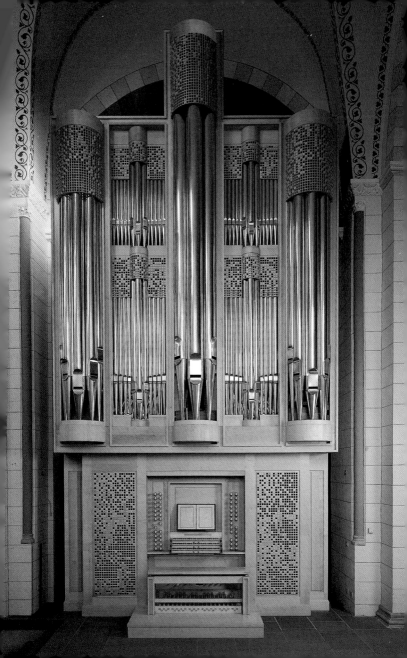

Chors. Bereits seit dem 15. Jahrhundert lassen sich Orgeln in der Stifts-kirche nachweisen, die sich meistens im Obergeschoss des Westriegels befanden. Die Stiftskirche wurde modern ausgestattet mit neuem Ge-stühl, Altar und Lesepult.

Baubeschreibung

Die blauen Ziffern und Buchstaben verweisen auf den Grundriss Seite 31

Außenbau

Das Erscheinungsbild der Stiftskirche, einer flachgedeckten Basilika mit **Doppelturmfassade** (A), breitem zweigeschossigen **Westriegel** (B), rechteckiger **Vierung** (C) und quadratischen Quer- und Chorarmen, wird heute durch den romanischen Bau bestimmt, der unter Äbtissin Adelheid II. (1063–1094) begonnen und im Wesentlichen Anfang des 12. Jahrhunderts vollendet worden ist. Das **Mauerwerk** ist überwie-gend aus hiesigem Muschelkalk gefügt. Die äußere Länge des Baus be-trägt 54 m, die Breite 30 m und die Höhe der Türme 33 m.

Den Bau schließt heute die massive **Westfassade** ab. Ursprünglich erschien diese Fassade durch eine vorgelagerte Vorhalle, das »Para-dies« (1840 abgebrochen) weniger geschlossen. Die Westseite mit ab-geschrägten Ecken und achteckigen Türmen wird durch fünf umlau-fende Gesimse waagerecht gegliedert. Die Glockenstube zwischen den Türmen hat drei Schallöffnungen in Form von Zwillingsfenstern, analog denen in den obersten Turmgeschossen. Das Stufenportal ist tief in die Westwand eingelassen. Als einziges Ornament umläuft ein abgetreppter Bogenfries den gesamten Bau.

An das westliche Querhaus schließt das **Langhaus** an. Das Mittel-schiff mit Satteldach und Lichtgaden überragt die beiden Seiten-schiffe, an die im 14. und 15. Jahrhundert gotische Kapellen angebaut wurden. Während an der Nordseite zum ehemaligen Kreuzgang hin zwei einzelne, voneinander getrennte Kapellen angefügt sind, neh-men an der Südseite zum ehemaligen Kirchhof die Kapellen die ge-samte Front des südlichen Seitenschiffs ein.

Dem Langhaus folgen das östliche **Querschiff** und der **Chor** mit halb-runder Apsis, seitlich begleitet von flach abschließenden Nebenchören.

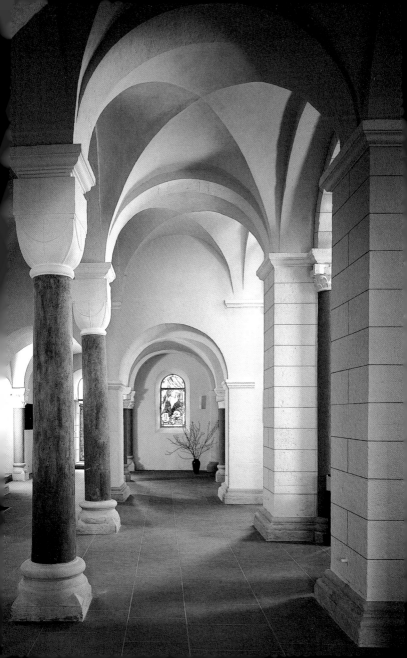

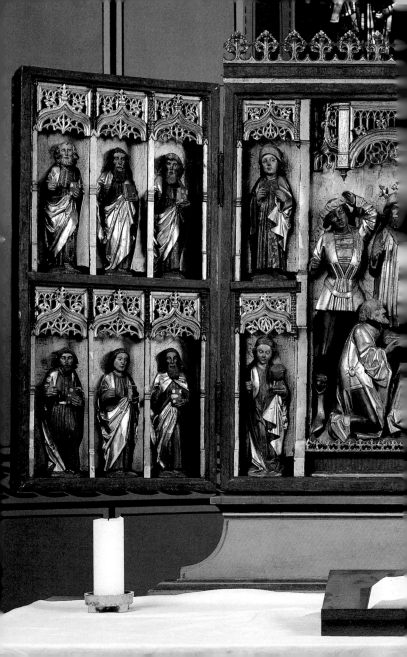

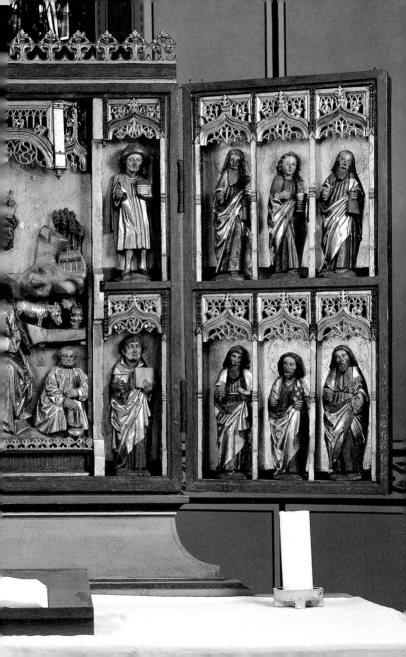

Innenraum

Durch das Westportal betritt man den zweigeschossigen, gewölbten **Westbau**. Die höhere Mittelhalle begleiten seitlich, von Säulen getrennt, fast quadratische Nebenräume mit je einer Vierpass-Mittelsäule. Über der mittleren Halle befindet sich eine Empore, der sog. »Fräuleinchor«, flankiert von zwei tiefer gelegenen Nebenräumen. Sie öffnet sich mit drei Arkaden, die seitlich doppelbogig unterteilt sind, zum Langhaus und erinnert an die Identität des ehemaligen Damenstifts. Seit dem 15. Jahrhundert wurde die Empore als Sängerempore genutzt, erst seit dem 18. Jahrhundert von den Stiftsdamen. Kapitelraum, sog. Vision und Empore beherbergen als Bestandteil des Museums Portal zur Geschichte wertvolle Schätze aus der Stiftsgeschichte.

Das **Mittelschiff (D)** ist mit einer flachen Holzdecke abgeschlossen. Säulen und Pfeiler im niedersächsischen Stützenwechsel grenzen es zu den kreuzgratgewölbten **Seitenschiffen (E)** ab. Dem zweimaligen doppelten Stützenwechsel – zwei Säulen, ein Pfeiler – folgt nach Osten vor der Vierung nur noch eine Säule. Vermutlich wurde der ursprüngliche Rhythmus hier durch Umbauten des Ostteils abgebrochen. Die Wandflächen gliedert zwischen der Arkadenzone und den Obergadenfenstern ein umlaufendes Gurtgesims, das sich über den Stützen zu Konsolen verkröpft. Die gotischen Kapellen im Süden, deren seitliche Trennwände herausgebrochen wurden, wirken wie ein weiteres Seitenschiff, während die nördlichen Kapellen ihre räumliche Eigenständigkeit bewahrt haben.

An das Langhaus schließt der gewölbte Ostbau zunächst mit dem **Querschiff (F)** an. Die romanische Krypta machte den Einbau eines erhöhten Chorbereichs mit Vierung und Rundapsis notwendig. Im südlichen Querhaus wurde in der Neuzeit eine Empore eingezogen. Das nördliche Querhaus war der Kanonissenempore vorbehalten. Der ebenfalls gewölbte **Chor (G)** mit halbrunder Apsis wird von rechteckigen Nebenchören bzw. Seitenkapellen begleitet, in denen die Stifter Liudolf (**Stephanuskapelle H**) und Oda (**Marienkapelle I**) beigesetzt waren.

Rundgang

In der südlichen Erdgeschosshalle des **Westriegels** (**B**) befindet sich das romanische Steinrelief mit der »**Hand Gottes**« (**1**), das um 1000 entstanden ist. Das fragmentarisch erhaltene, mit Ergänzungen versehene Relief zeigt in einem Ornamentkranz eine plastisch fein herausgearbeitete, zum Segenszeichen erhobene rechte Hand. Im Westriegel befinden sich **Grabplatten** aus verschiedenen Epochen wie das **Grabmal des Stiftseniors Michael Büttner** (1599 bis 1676) und seiner Familie (**2**). Die Glasfenster zeigen Szenen aus dem Leben Moses und Noahs sowie ein Bildnis des ersten evangelischen Pfarrers der Stiftskirche, *Hermann Hamelmann* (1525–1595). An der Nordwand befindet sich über der Tür das einzige erhaltene **mittelalterliche Glasfenster** (**3**) der Kirche. Es zeigt Christus am Kreuz und stammt aus der Zeit um 1430.

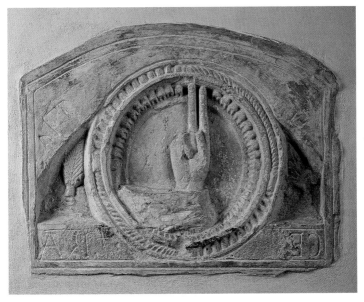

▲ *»Hand Gottes«, romanisches Steinrelief*

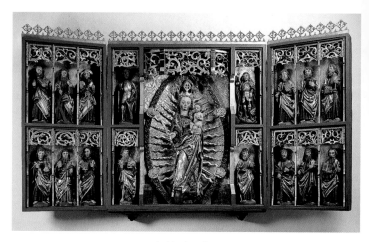

▲ *Marienaltar*

Die gotische **Antoniuskapelle (N)** weist noch die Widmungsinschrift der Kanoniker Arnold von Roringen senior und junior mit ihrem Wappen auf. Das **Roswithafenster (4)** aus dem Jahr 1973 ist der Dichterin gewidmet. Rot untermalt sind die Szenen aus ihrem Leben, violett Szenen aus ihren Werken. Über die ganze Breite des Fensters ist dargestellt, wie Roswitha Kaiser Otto I. ihr Epos »Gesta Oddonis« überreicht. Die romanische **Holzfigur des Stiftsgründers Liudolf (5)** vom Ende des 13. Jahrhunderts ist in einem sargartigen Schrein (Kenotaph) aus dem 19. Jahrhundert zu sehen. Halb liegend und halb stehend dargestellt, hält er in seiner rechten Hand ein – nicht ganz wirklichkeitsgetreues – Modell der Stiftskirche, in der linken sein Schwert, das ihn als weltlichen Herrscher ausweist.

Der **Marienaltar (6)** von 1521 aus der Werkstatt des Meisters des Hochaltars in Wienhausen stand ursprünglich vermutlich in der Marienkapelle. Der Schrein zeigt Maria mit Kind als Himmelskönigin im Strahlenkranz zwischen den Heiligen Mauritius (Schild) und Johannes d. Täufer (Lamm), Georg (Drache) und einem unbekannten Heiligen mit Buch. In den Seitenflügeln stehen die Figuren der zwölf Apostel.

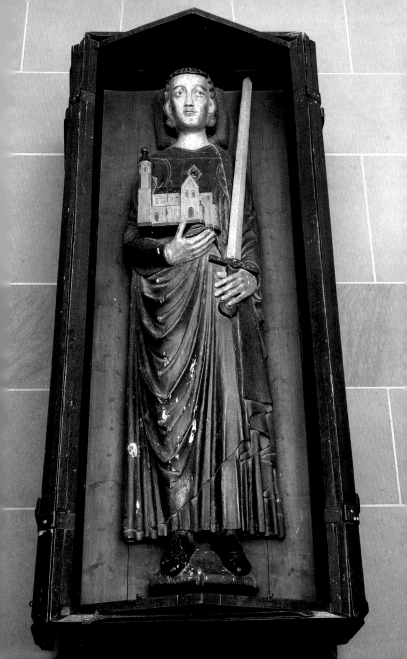

In der **Andreaskapelle** (M) befindet sich der **Rokoko-Marmor-sarkophag** (7) der Äbtissin *Elisabeth Ernestine Antonie von Sachsen-Meiningen* (1681–1766), der bereits zu Lebzeiten der Äbtissin von Hofbildhauer *Johann Kaspar Käse* geschaffen wurde. Er ist aus dunklem Marmor gearbeitet, auf dem sich Putti, Wappen, Vanitassymbole und anderer Zierrat aus weißem Alabaster abheben. Mitra und Herzoghut auf dem Sarkophag betonen die geistliche und fürstliche Würde der Verstorbenen. Zum Grabmal gehört eine lebensgroße Figur der knienden Äbtissin in der Wandnische der Kapelle.

So wie im Leben ist die Äbtissin auch im Tod von ihrem Hofstaat umgeben: In der Kapelle befinden sich die von Käse gearbeiteten Sandsteinepitaphien ihres Oberhofmeisters *Johann Anton Kroll von Freyen* und ihrer Hofdamen. Die **Epitaphien** von *Margarethe Esther Kroll von Freyen* (1661–1734), *Christina Elisabeth von Griesheim* (1679–1717) und *Christine Frederice von Bronsard* (1694–1748) zeigen Symbole der vergehenden Lebenszeit wie Schädel und Sanduhren. Zwischen zwei gotischen Weihekreuzen befindet sich das **Äbtissinnenfenster** (8) von 1975. Die Medaillons der zwölf dargestellten Äbtissinnen hängen wie Früchte an dem Lebensbaum, dessen Ursprung die biblische Szene der Geburt Christi ist. Münzen und Siegel aus Romanik, Gotik und Renaissance dienten als Vorbild für die Medaillons. Äbtissin *Adelheid IV.* ist in der Spitze des Fensters zu sehen. In ihrer Amtszeit wurde die Stiftskirche so umgebaut, wie sie im Wesentlichen heute noch besteht.

Die **Marienkapelle** (I) nördlich vom Hohen Chor grenzte an die ehemalige Abtei. In dieser Kapelle gedachten die Kanonissen einst der Stifterin Oda und den hier bestatteten Äbtissinnen. Hier stehen zwei **Grabplatten** aus rotem Sandstein. Dominiert wird der Raum von dem barocken hölzernen **Wandgrabmal** (9) der aus mecklenburgischem Geschlecht stammenden Äbtissinnen *Christina* († 1693) und *Maria Elisabeth* († 1713). Dieses Grabdenkmal ist als »Memento Mori« bühnenartig mit geschnitzten Engeln und Halbfigurenporträts, mit zahlreichen Sinnbildern und -sprüchen gestaltet und erzählt das Leben der Äbtissinnen auf der Erde und im Himmel. In der Gruft unter dem Wandgrabmal ist heute nur noch der Prunksarkophag der Äbtissin Christina von Mecklenburg-Schwerin zu sehen. Die farbenprächtigen Fenster

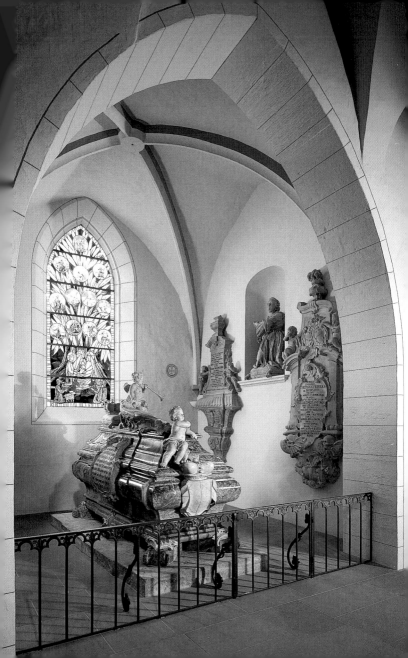

der Kapelle zeigen Szenen aus dem Leben der heiligen Maria Magdalena.

Die **Hallenkrypta** stammt wohl aus dem späten 11. Jahrhundert. In dem dreischiffigen Raum tragen Säulen aus rotem Sandstein mit Würfel- und Zungenblattkapitellen die Kreuzgratgewölbe. Im Osten ist eine Apsis durch Mauerzungen abgetrennt. Davor erinnert eine *Bodenplatte*, 1958 von *Siegfried Zimmermann* geschaffen, an die beiden Titelheiligen der Stiftskirche, deren Reliquien hier beigesetzt sind. Die Glasbilder der drei Rundbogenfenster (1974) im Altarbereich sind auf die Frühgeschichte des Stifts bezogen. Links ist dargestellt, wie Liudolf und Oda vor dem Hintergrund der Engelsburg vom Papst Sergius die Reliquien der beiden Päpste erhalten. Ganz rechts ist die Überführung der heiligen Überreste von Brunshausen nach Gandersheim gezeigt. Das mittlere **Nikolausfenster** verweist auf den 1222 erstmals erwähnten Nikolausaltar der Krypta. Die Nikolausverehrung könnte auf die aus Byzanz stammende Kaiserin Theophanu, Ehefrau Ottos II., zurückgehen.

In der **Apsis im Hohen Chor (G)** befinden sich die **Johannesfenster** (**10**) von 1959. Wie Roswitha berichtete, gab eine Erscheinung Johannes des Täufers Anstoß zur Gründung des Stifts. Er wurde zu einem in der Stiftskirche besonders verehrten Heiligen. Der **Dreikönigsaltar** (**11**), ein gotischer Schnitzaltar mit Klappflügeln (dreifache Wandlung), wurde um 1490 in der Werkstatt des Braunschweiger Bildhauers Cord Borgentrik angefertigt. Ursprünglich gehörte dieser Altar in die Moritzkirche. Er zeigt aufgeklappt die Anbetung der Heiligen Drei Könige und auf den Flügeln die Figuren der zwölf Apostel. Der fünfarmige **Bronzeleuchter** (**12**) ist ein Werk einer niedersächsischen Gießerei aus gotischer Zeit vor 1430 und zeigt als Stiftsheilige die Päpste Anastasius und Innocentius sowie Johannes den Täufer, weiterhin Stephanus, Maria und Livinius, den Schutzpatron des Kanonikers Hermann von Dankelsheim, der den Leuchter stiftete. Der fast zwei Meter hohe Leuchter zeigt auf dem sich verjüngenden Schaft die Figur des heiligen Moritz und anschließend unter dem mittleren Kerzenteller den heiligen Georg mit Helm und Panzer, auf dem Drachen stehend. Im Vierungsbogen hängt das um 1500 geschaffene **Triumphkreuz** (**13**).

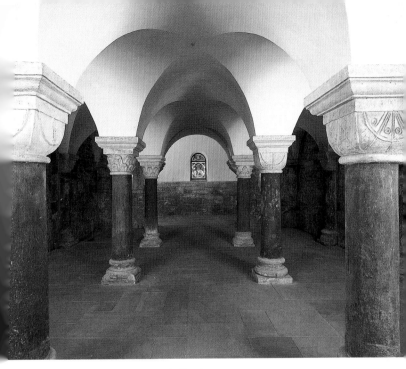

▲ *Krypta*

Die dazugehörenden Assistenzfiguren der Maria und des Johannes befinden sich in der Ausstellung im Obergeschoss.

Vor dem Aufgang zum Hohen Chor steht im **Mittelschiff** (**D**) die von *Ursula Wallner-Querner* entworfene **Bronzetaufe** (**14**) aus dem Jahr 1967. Das umlaufende Relief zeigt den Zug des Gottesvolkes durch das Schilfmeer. Zusammen mit den Kirchenbänken und der Bestuhlung, dem Lesepult und dem Altar gehört der Taufstein zur zeitgenössischen Kirchenausstattung.

Die an der Wand des südlichen Seitenschiffes angebrachten sechs romanischen **Stuckfiguren** (**15**) stellen Apostel oder Propheten mit Spruchbändern dar. Um 1150 entstanden, gehören sie zur frühesten figürlichen Ausstattung der Stiftskirche.

Frommer Schenkungseifer ließ die gotischen Kapellenanbauten entstehen. Auf den Säulen sind die Namen der einzelnen Kapellen eingeritzt. Die **Johanneskapelle** (**J**) gehörte den Stiftsvasallen von Freden, deren Wappen im Schlussstein zu sehen ist: zwei nebeneinander gestellte Schlüssel. Darunter befinden sich zwei Gesichtsmasken mit auf die Lippen gelegten Fingern, wie ein Geheimnis bewahrend. An der Ostwand steht der **Grabstein des Kanonikers und Subdiakons Heinrich von Sebexen** (**16**), der in ganzer Gestalt und in priesterlichen Gewändern mit Kelch und Manipel dargestellt ist. Als Stifter der Bartholomäuskapelle verstarb er nicht 1340, wie fälschlicherweise die Majuskeln der Grabsteininschrift zeigen, sondern erst 1351.

Die folgende **Bartholomäuskapelle** (**K**) zeigt das Wappen derer von Sebexen im Schlussstein. Die südlichen Konsolen ruhen auf zwei Mönchsköpfen. In der folgenden **Peter- und Paulkapelle** (**L**), vereint mit der Halle des Südeingangs, zeigen die Konsolen unterschiedliche Köpfe. Die Schlusssteine des Kreuzrippengewölbes tragen Bildnisse von Christus und Maria als Himmelskönigin.

Außen wurde über dem gotischen Südportal ein romanisches, um 1150 entstandenes **Tympanonrelief** (**17**) eingelassen, das Christus zeigt, umgeben von Petrus und Paulus als Halbfiguren.

Das westliche Eingangsportal schließt die 1971 nach Entwürfen von Ursula Wallner-Querner, Hamburg, geschaffene **Engelstür** (**18**). Jeder in jeweils fünf Reliefs unterteilte Flügel ist aus einem Guss. Die bronzenen Türflügel tragen Bilder biblischer Szenen mit Engeln, links aus dem Alten Testament, z. B. die Vertreibung aus dem Paradies, rechts aus dem Neuen Testament, wie die Verkündigung an Maria.

Kirchenschätze

Trotz vieler Verluste haben sich aus der langen Geschichte des Stifts zahlreiche wertvolle mittelalterliche und barocke Kunstwerke erhalten, die mit ihrer hohen Qualität vom außerordentlichen Rang des ehemaligen Reichsstifts Gandersheim als Macht- und Kulturzentrum zeugen. Der Verein Portal zur Geschichte präsentiert eine Auswahl der erhaltenen Stücke seit 2006 in den im westlichen Querhaus eröffneten

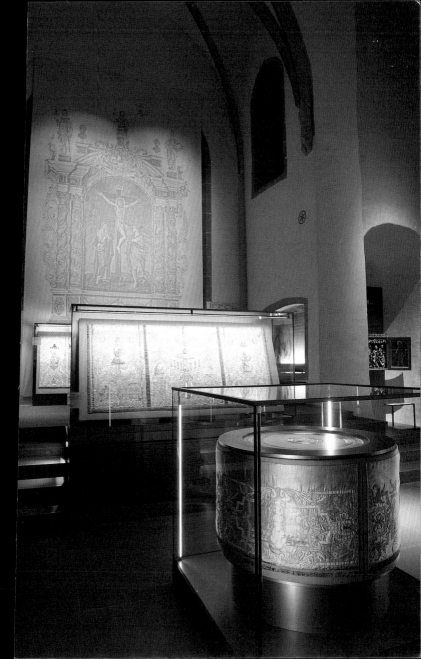

Ausstellungsräumen sowie in der Ausstellung »Starke Frauen – Feine Stiche« seit 2007 in der ehemaligen Klosterkirche Brunshausen. Kostbare Seidengewebe und Reliquien sowie Reste der einstmals mit Gold und Silber verzierten Schatzstücke sind in der Kapitelstube und der Vision zu sehen. Unter ihnen der ägyptische Bergkristallflakon, um 1000 entstanden, der einst die Reliquie Christi Blutes enthielt und das sizilianische Walmdachkästchen mit den feinen Holzmosaiken. Die von Äbtissin Elisabeth Ernestine Antonie von Sachsen Meiningen gestifteten Vasa sacra auf der südlichen Querhausempore und das von ihr 1717 zum Reformationsjubiläum gestiftete Behangensemble zeugen von der barocken Pracht der Stiftskirche.

Der ehemalige Stiftsbezirk

Das Stiftsgelände war von einem oval verlaufenden Mauerring umgeben und wurde im Laufe der Jahrhunderte völlig bebaut. Seine Ausmaße nahmen in etwa die heutigen Plätze Stiftsfreiheit, Abteihof, Domänenhof, Fronhof und den Vorplatz der Stiftskirche ein.

Die **ehemaligen Abteigebäude** beherbergen heute Behörden. Die Bauten stammen aus der Regentschaft vor allem zweier Äbtissinnen: *Anna Erika von Waldeck* (1589–1611) und *Elisabeth Ernestine Antonie von Sachsen-Meiningen* (1713–1766). Letztere ließ das **Hauptgebäude der Abtei** mit dem sog. Kaisersaal, benannt nach Kaiser Karl VI. und seiner Gemahlin, der Prinzessin Elisabeth Christine, nördlich des Stiftschores von Alexander Rossini 1726–1736 errichten.

Der Giebelbau über L-förmigem Grundriss im Südwesten des Hauptgebäudes mit reich verzierten Erkern wurde 1599/1600 im Auftrag der Äbtissin *Anna Erika von Waldeck* von Baumeister *Heinrich Overcate* aus Lemgo errichtet. Zwischen beiden Erkern befindet sich der **Elisabethbrunnen**. Er stammt vom Hofbildhauer *Johann Kaspar Käse*, 1748, und wurde aus dem Abteihof hierher versetzt.

Im Untergeschoss des sich anschließenden **Fachwerkgebäudes** befindet sich die heutige katholische Marienkapelle (ehem. Michaeliskapelle). Ein dreischiffiger Raum mit Kreuzgewölben wird von Säulen getragen. Die seit dem 11. Jahrhundert überlieferte Kapelle war die Pri-

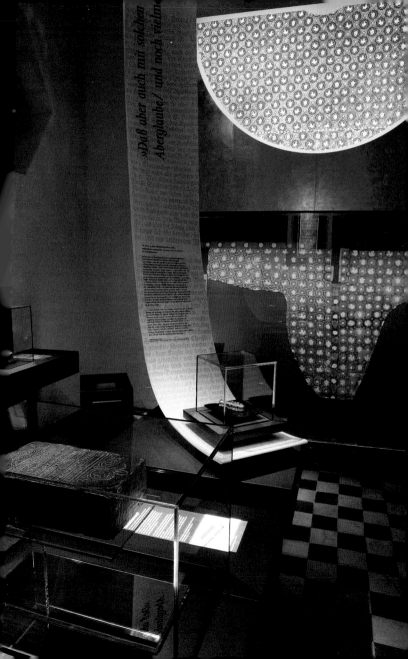

»Daß aber auch mit solchen
Aberglaube / und noch vielme

vatkapelle der jeweiligen amtierenden Äbtissin und konnte direkt vor der Abtei aus betreten werden.

An der Südseite der Chorapsis der Kirche befindet sich der von *Siegfried Zimmermann* entworfene **Roswitha-Gedenkstein** (1970), eine schlichte, steinerne Stele. 1978 schuf derselbe Künstler den **Roswitha-Brunnen**. Er zeigt eine Begebenheit aus Roswithas Leben: Sie überreicht Kaiser Otto I. ihr Epos »Gesta Oddonis«.

Den Abteihof umgaben ursprünglich verschiedene Wirtschaftsgebäude. Daran anschließend folgt der heutige Domänenhof mit dem **Martin-Luther-Haus**. Der Domänen- und Fronhof war von Kurien der Kanonissen und Kanoniker, Zehntscheune, Speicher und Bibliothek umgeben. Auch vor der Westfassade der Stiftskirche standen mehrere Gebäude, u. a. das Kronenhaus mit Stiftsschule sowie eine große, 1958 abgerissene Kurie der Kanonisse *Magdalene Sybille von Schwarzburg-Rudolstadt*. Der Platz wird für die alljährlich im Sommer stattfindenden Domfestspiele genutzt.

Stiftskirche und Abtei werden im Süden von einem weiteren Platz, der Stiftsfreiheit, umrahmt. Der Begriff Stiftsfreiheit als Ortsbezeichnung verdeutlicht, dass das Stift bis zu seiner Aufhebung Gerichtsbarkeit, Polizeigewalt und Steuerrecht innehatte.

Literatur (Auswahl)

Georg Dehio, Handbuch der Deutschen Kunstdenkmäler, Band Bremen, Niedersachsen, München/Berlin 1992.

Hrotsvitha von Gandersheim, Werke in deutscher Übertragung. Mit einem Beitrag zur frühmittelalterlichen Dichtung von H. Homeyer, München 1973.

Hans Goetting, Die Anfänge des Reichsstiftes Gandersheim, Braunschw. Jb. 31, 1950.

Martin Hoernes (Hrsg.) / Hedwig Röckelein (Hrsg.), Gandersheim und Essen. Vergleichende Untersuchungen zu sächsischen Frauenklöstern, Essen 2006.

Christian Popp, Der Schatz der Kanonissen. Heilige und Reliquien im Frauenstift Gandersheim, Regensburg 2010.

Jan Friedrich Richter, Gotik in Gandersheim. Die Holzbildwerke des 13. bis 16. Jahrhunderts, Regensburg 2010.

Karl Steinacker, Die Bau- und Kunstdenkmäler des Kreises Gandersheim, Band 5, Wolfenbüttel 1910.

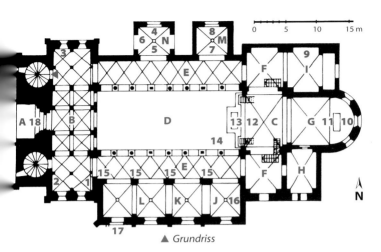

▲ *Grundriss*

A Doppelturmfassade
B Westriegel
C Vierung
D Mittelschiff
E Seitenschiff
F Querschiff
G Hoher Chor mit Apsis
H Stephanuskapelle
I Marienkapelle
J Johanneskapelle
K Bartholomäuskapelle
L Peter- u. Paulkapelle
M Andreaskapelle
N Antoniuskapelle

1 Hand Gottes
2 Grabmal
 M. Büttner
3 Gotisches
 Glasfenster
4 Roswithafenster
5 Stifterfigur Liudolf
6 Marienaltar
7 Grabmal E.E.A. von
 Sachsen-Meiningen
8 Äbtissinnenfenster
9 Mecklenburgisches
 Grabdenkmal
10 Johannesfenster

11 Dreikönigsaltar
12 Bronzeleuchter
13 Triumphkreuz
14 Bronzetaufe
15 Stuckfiguren
16 Grabstein H. von
 Sebexen
17 Tympanonrelief
18 Westportal mit
 Engelstür

◀ Zugang Ausstellung
 Portal zur Geschichte

Stiftskirche Bad Gandersheim
Bundesland Niedersachsen
Evangelisch-lutherische Stiftskirchengemeinde
St. Anastasius und St. Innocentius
Stiftsfreiheit 1, 37581 Bad Gandersheim

Aufnahmen: Jutta Brüdern, Braunschweig. – Seite 21, 27, 29, 32: Portal zur
Geschichte, Bad Gandersheim.
Druck: F&W Mediencenter, Kienberg

Titelbild: *Ansicht der Westfassade*
Rückseite: *Ehemaliger Kapitelsaal, heute Ausstellung Portal zur Geschichte*

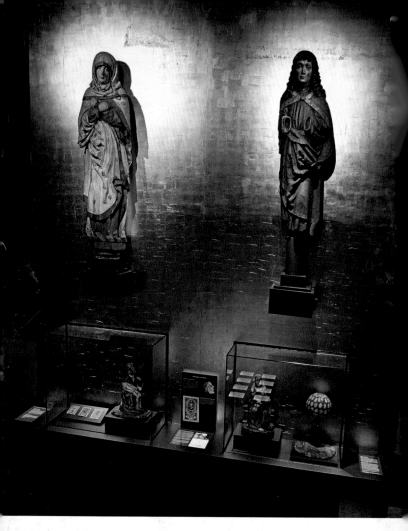

DKV-KUNSTFÜHRER NR. 353
5., aktualisierte Auflage 2013 · ISBN 978-3-422-02361-1
© Deutscher Kunstverlag GmbH Berlin München
Nymphenburger Straße 90e · 80636 München
www.deutscherkunstverlag.de